乙瑛碑

彩色放大本中國著名碑帖

孫寶文 編

U0115178

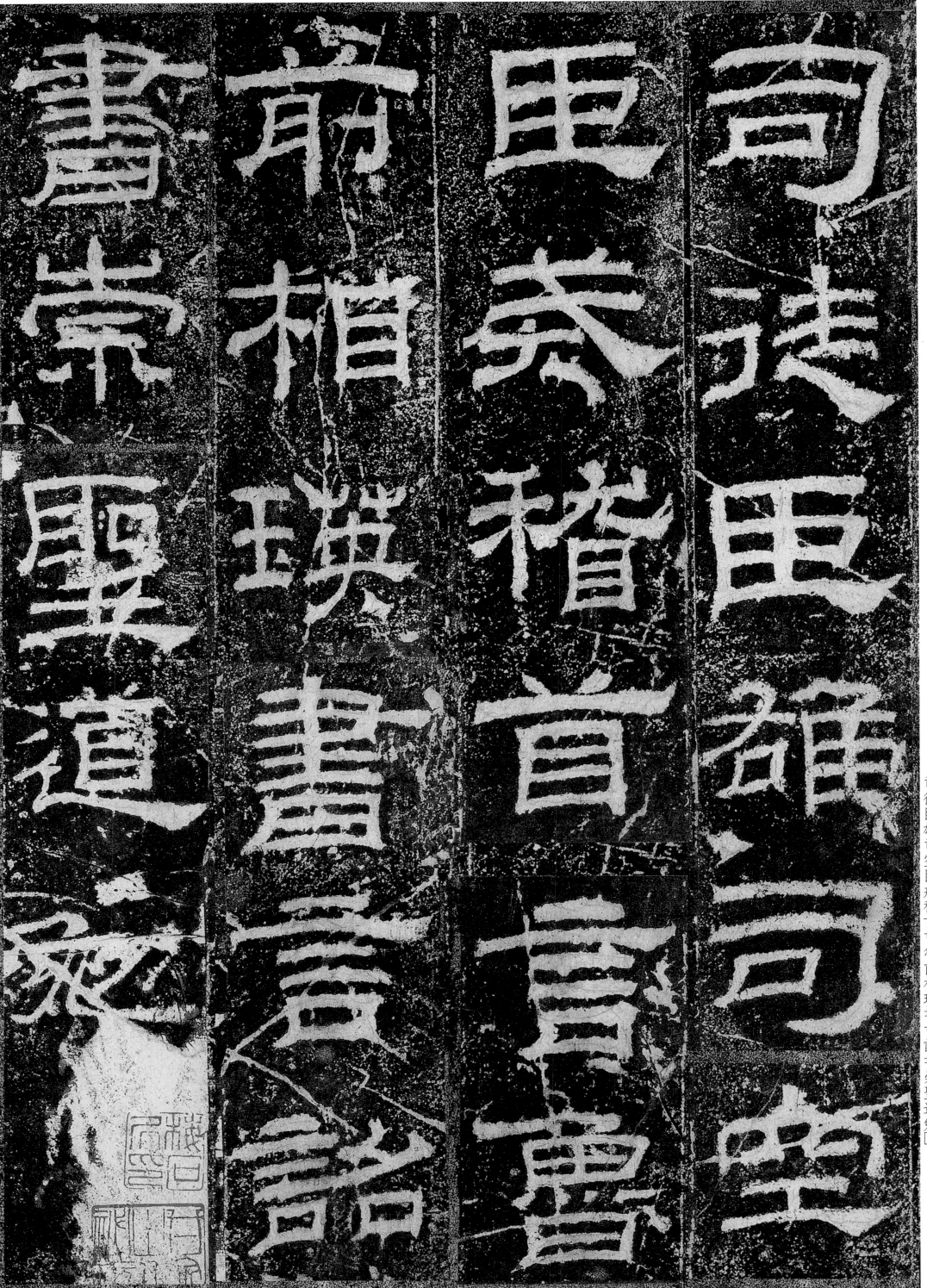

司徒臣雄司空臣戒稽首言魯前相瑛書言詔書崇聖道勉□

2

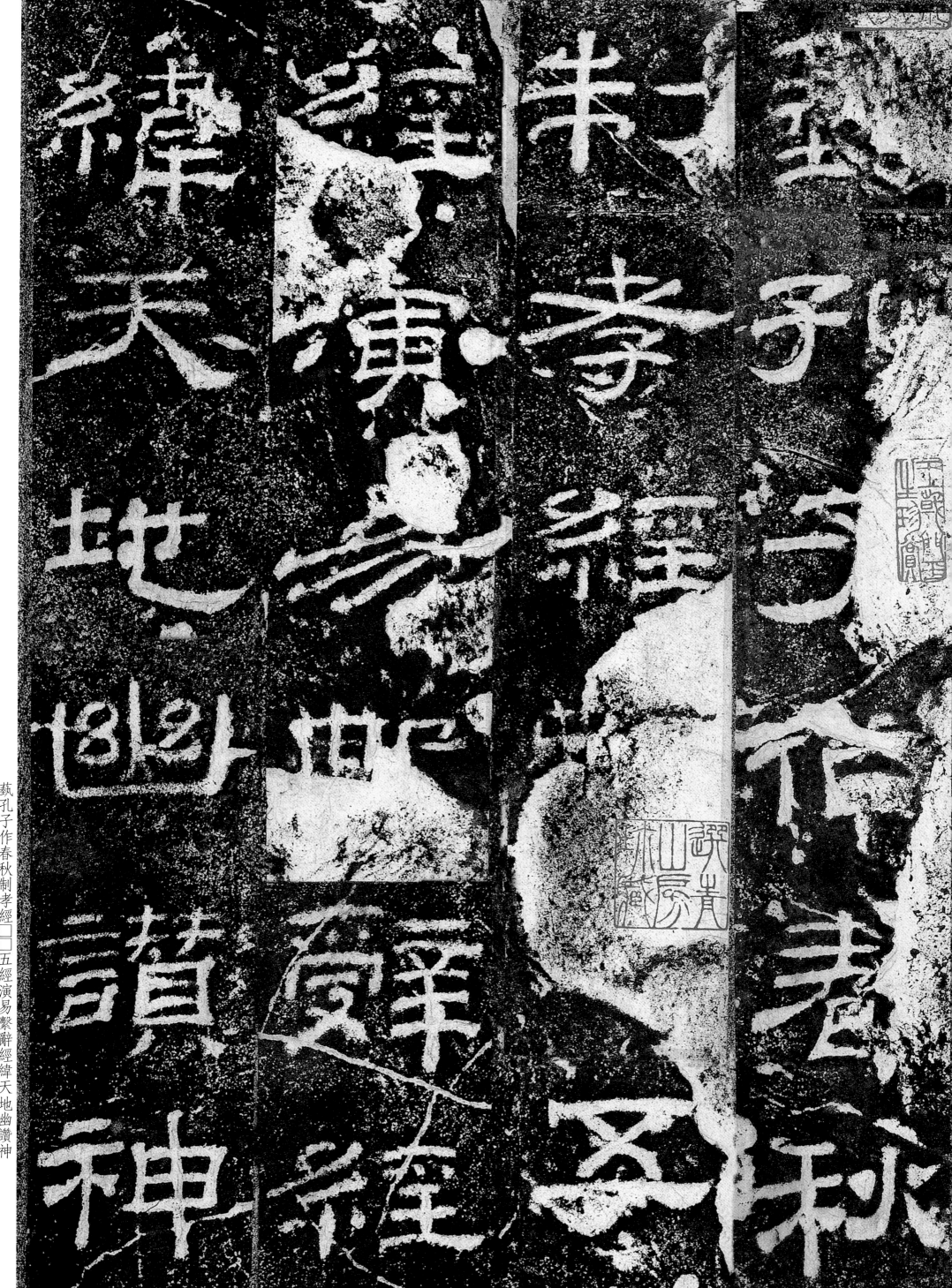

藝孔子作春秋制孝經□□五經演易繫辭經緯天地幽讚神

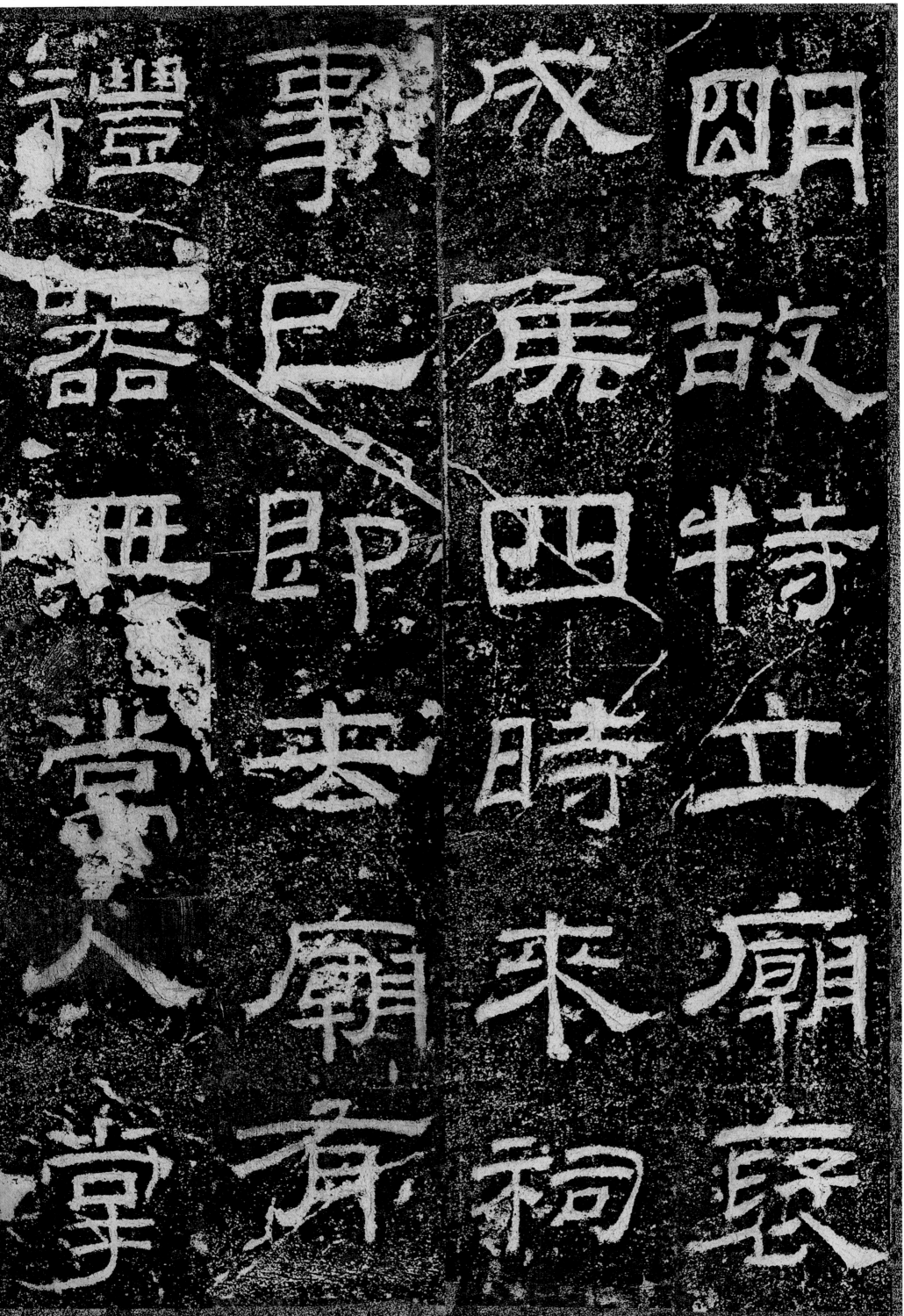

明故特立廟褒成侯四時來祠事已即去廟有禮器無常人掌

廟明故特立廟褒
四故成
已特侯
事立四
即廟時
去廟來
有褒祠

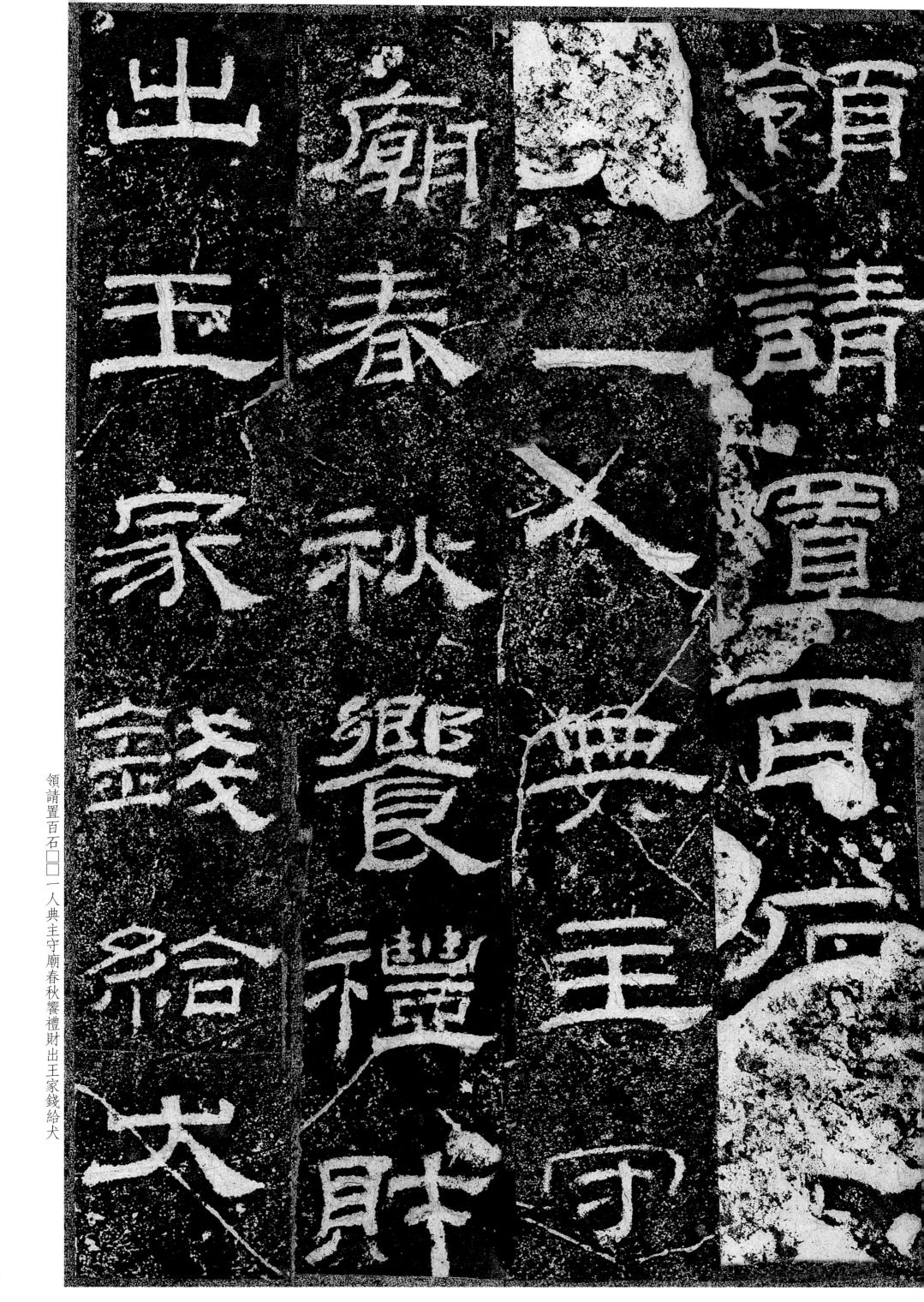

領請置百石□□一人典主守廟春秋饗禮財出王家錢給犬

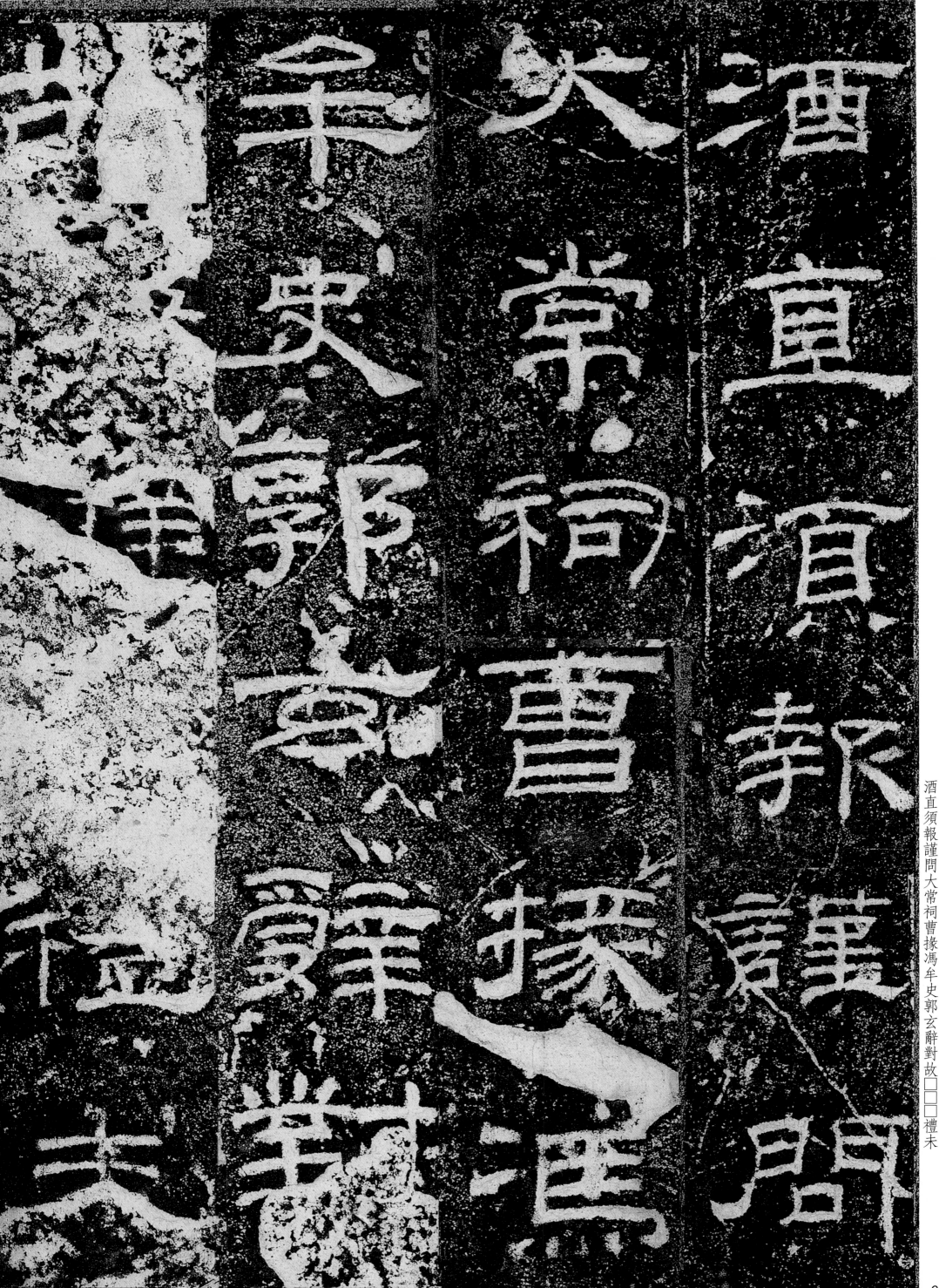

酒直須報謹問大常祠曹掾馮車史郭玄辭對故□□□禮未

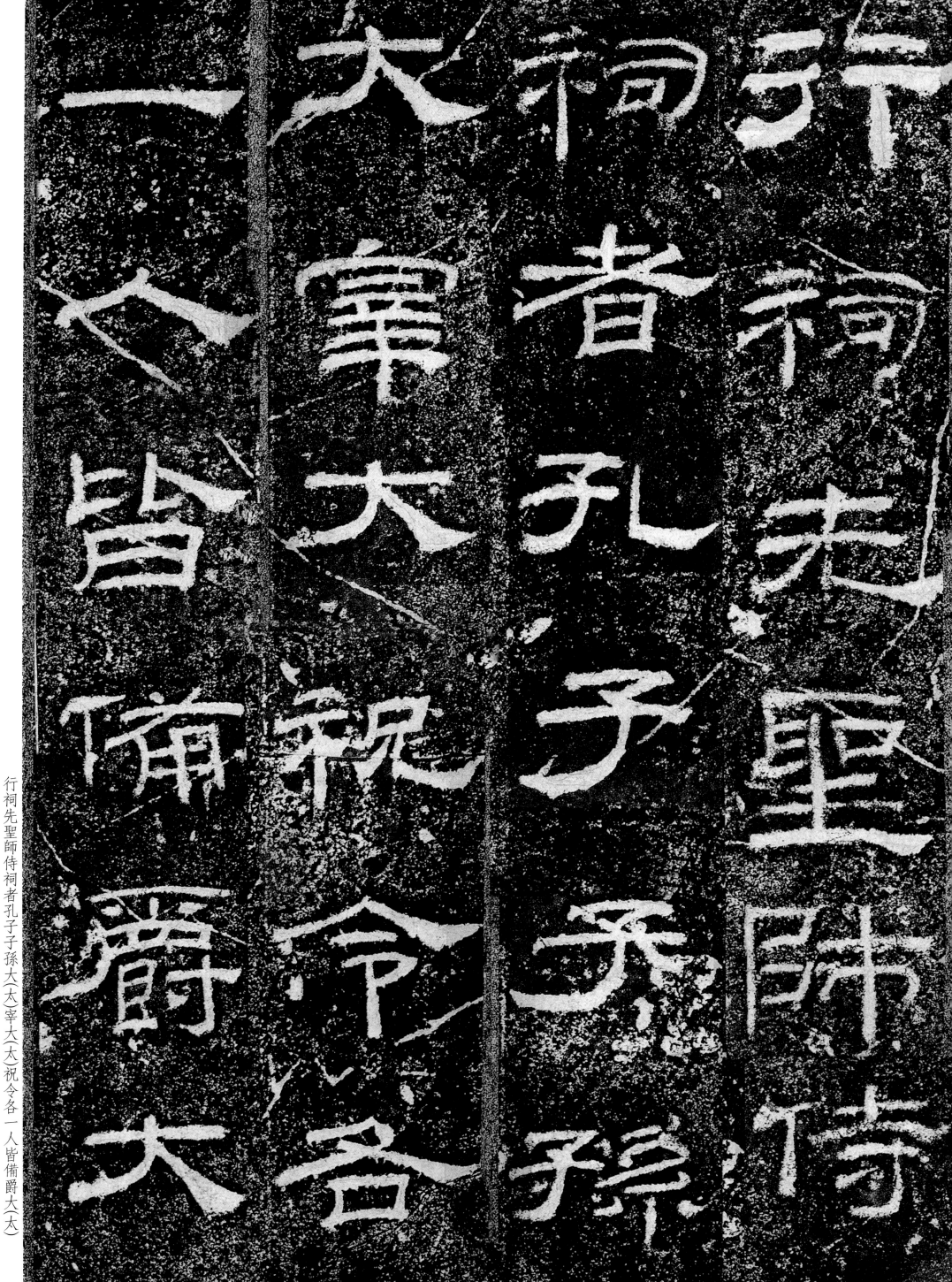

行祠先聖師侍祠者孔子子孫大(太)宰大(太)祝令各一人皆備爵大(太)

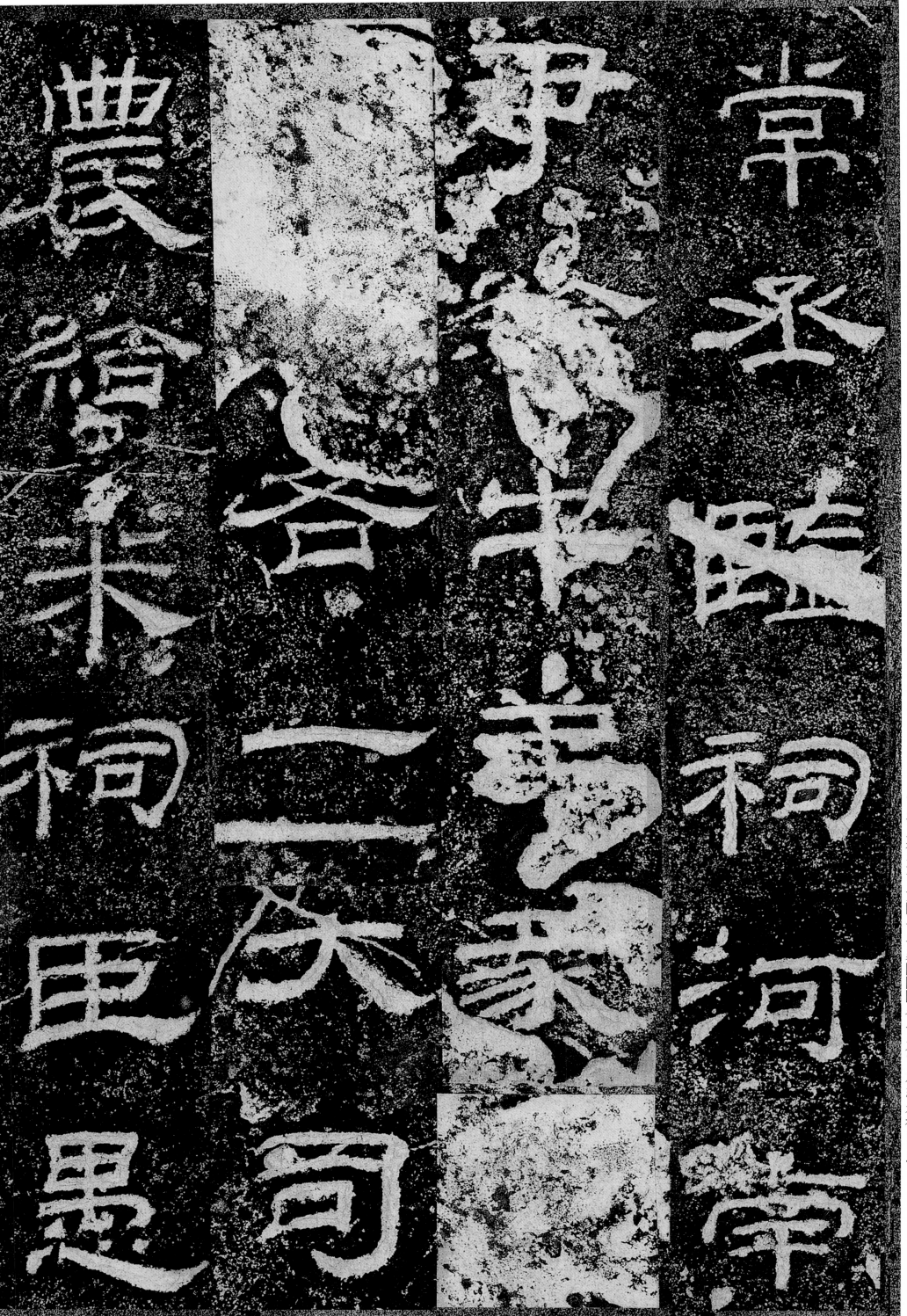

常丞監祠河南尹□牛羊豕□□各一　大司農給米祠臣愚

盖
如
瑛
言
孔

子
大
聖
則
象
乾

以
盖
漢
制
作
先

世
所
尊
祠
用
衆

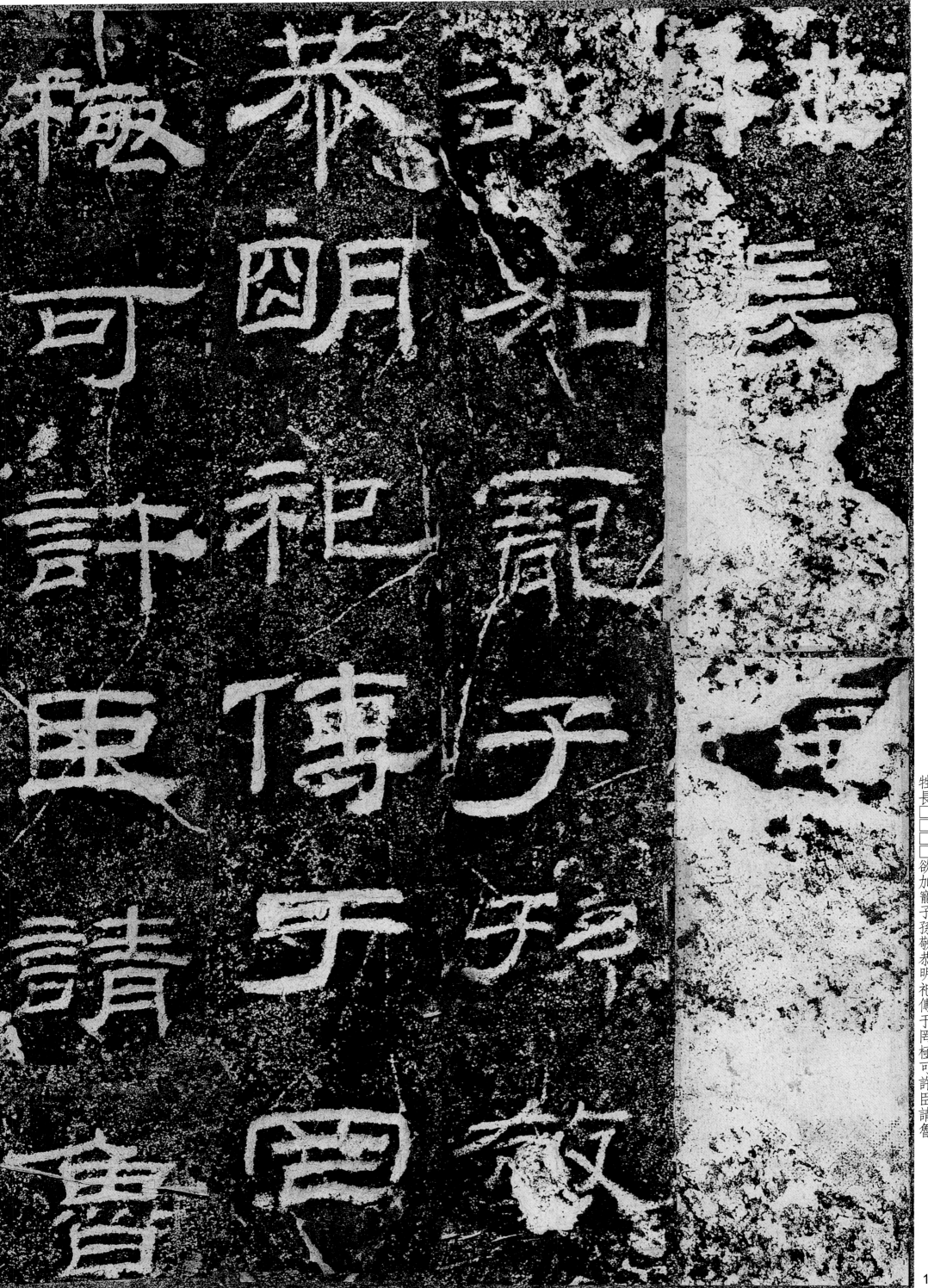

牲長□□□欲加寵子孫敬恭明祀傳于罔極可許臣請魯

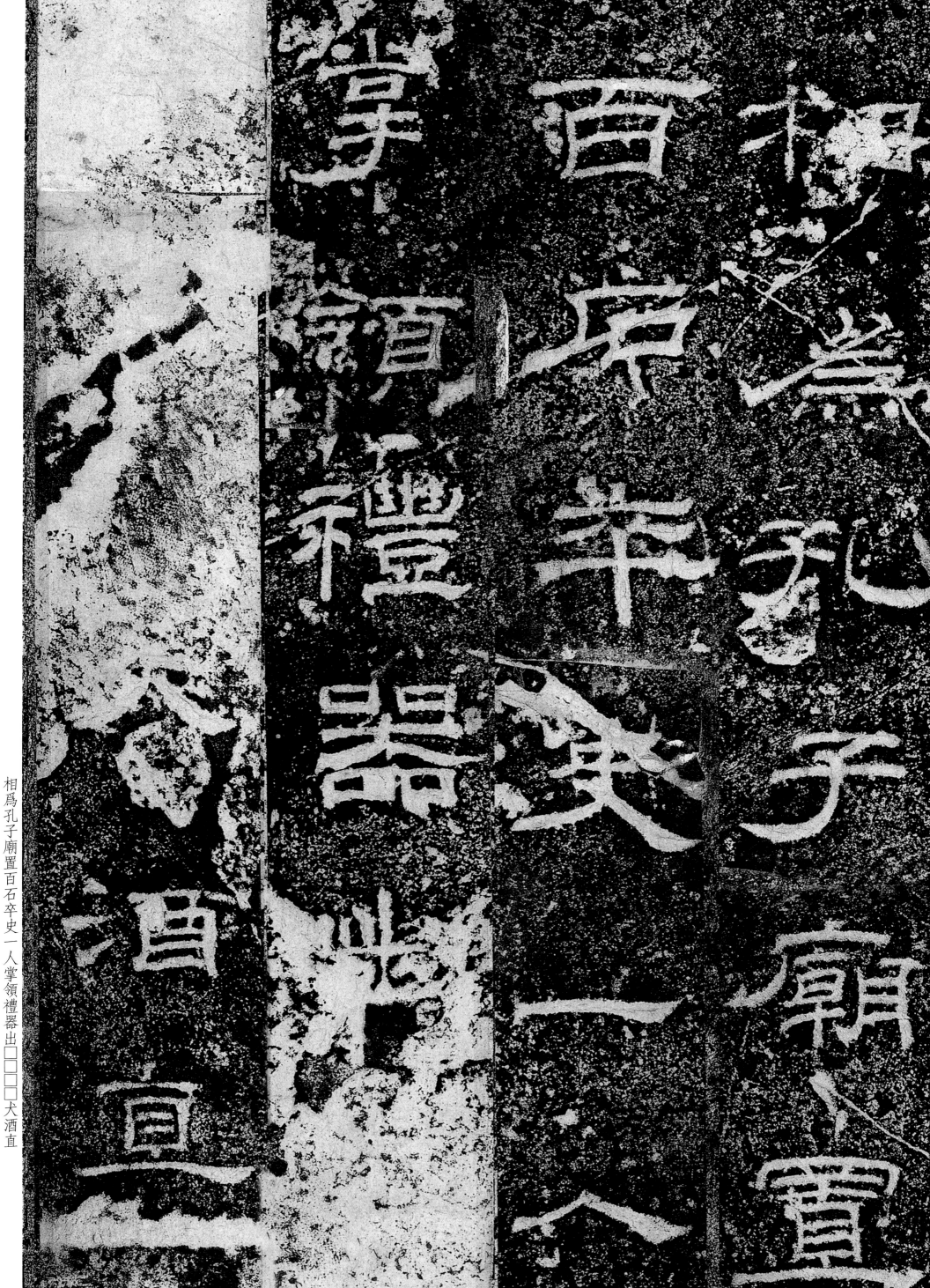

相爲孔子廟置百石卒史一人掌領禮器出□□□犬酒直

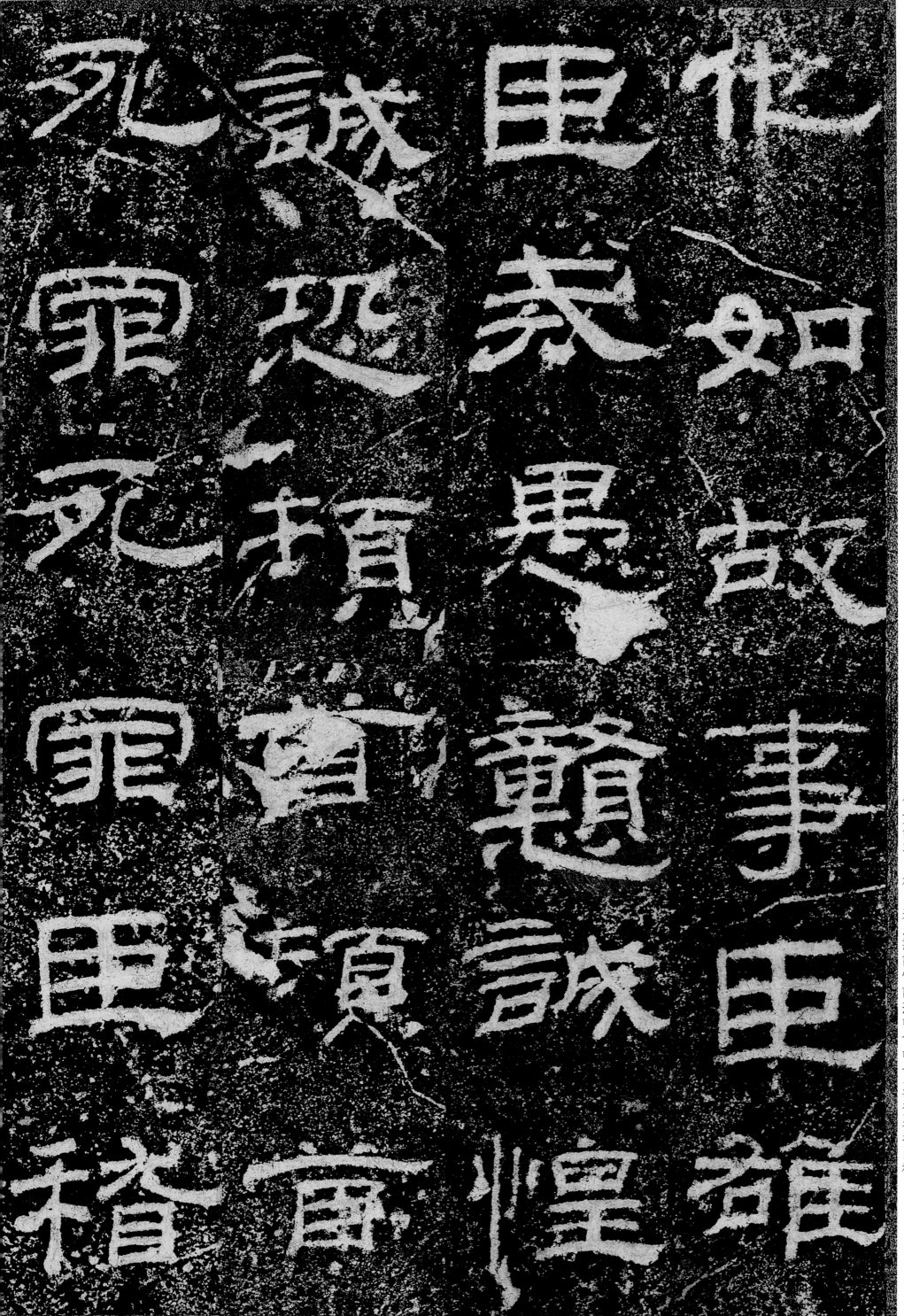

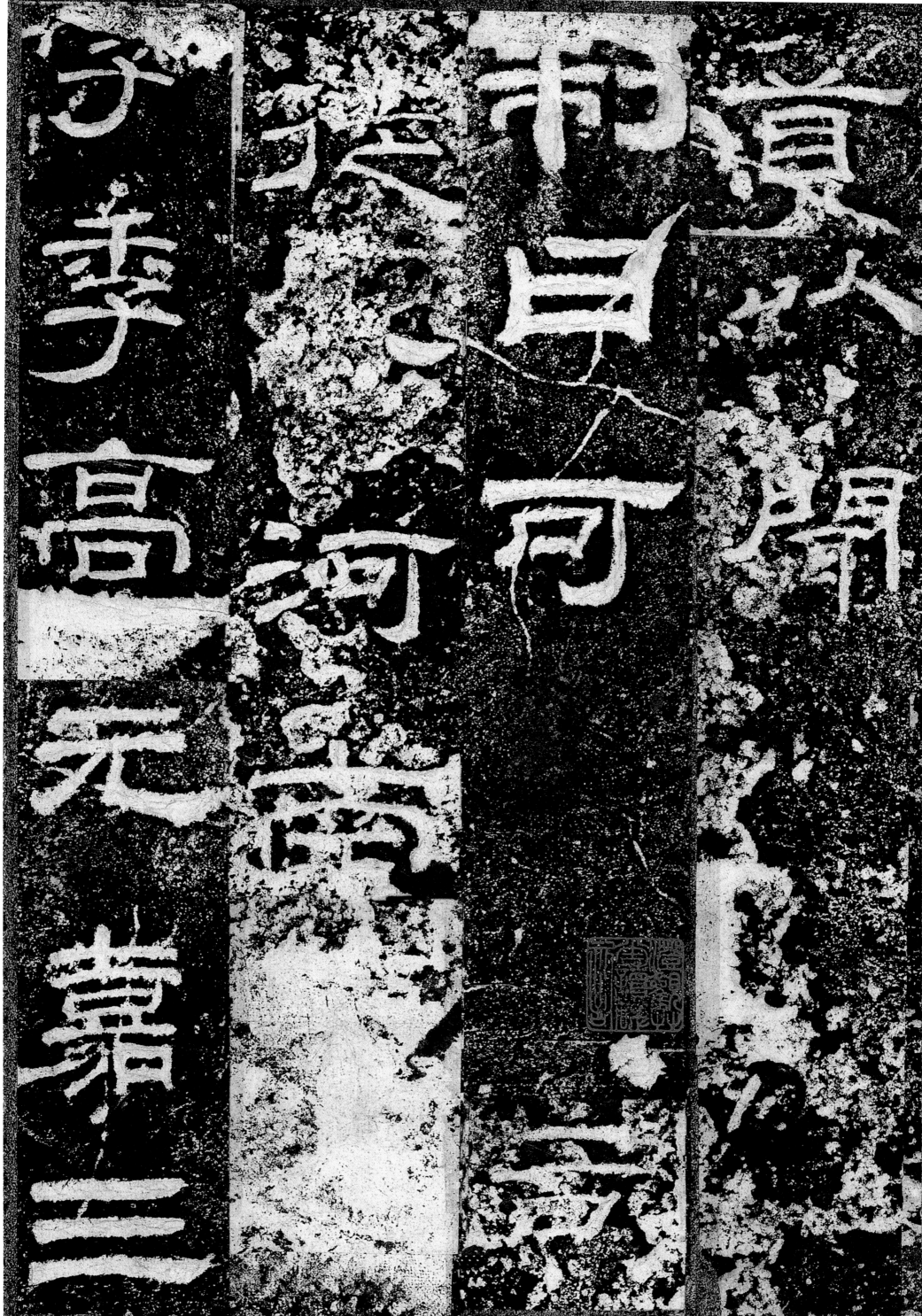

首以聞制曰可司徒公河南□□字季高元嘉三

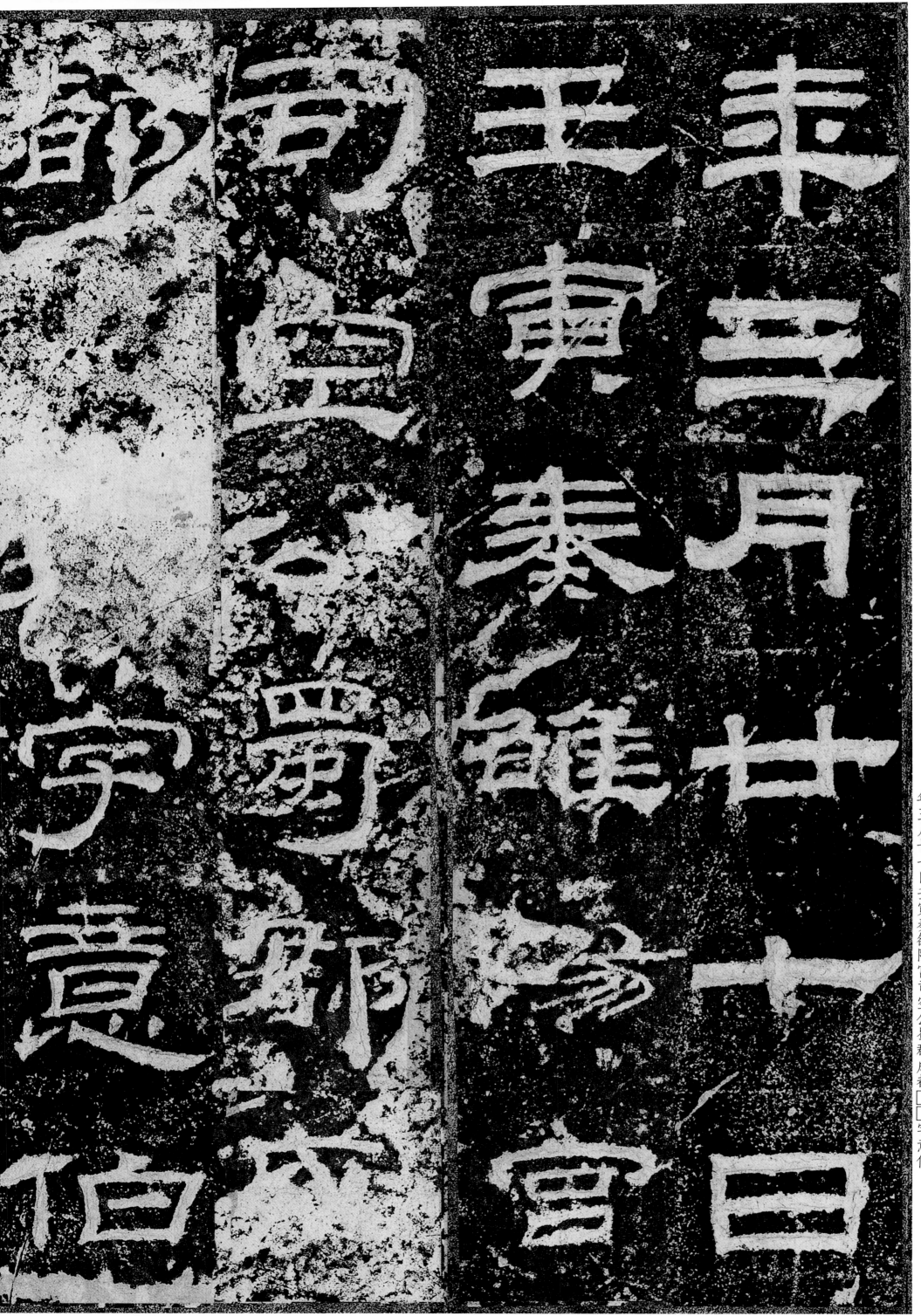

年三月廿七日壬寅奏雒陽宮司空公蜀郡成都□□字意伯

14

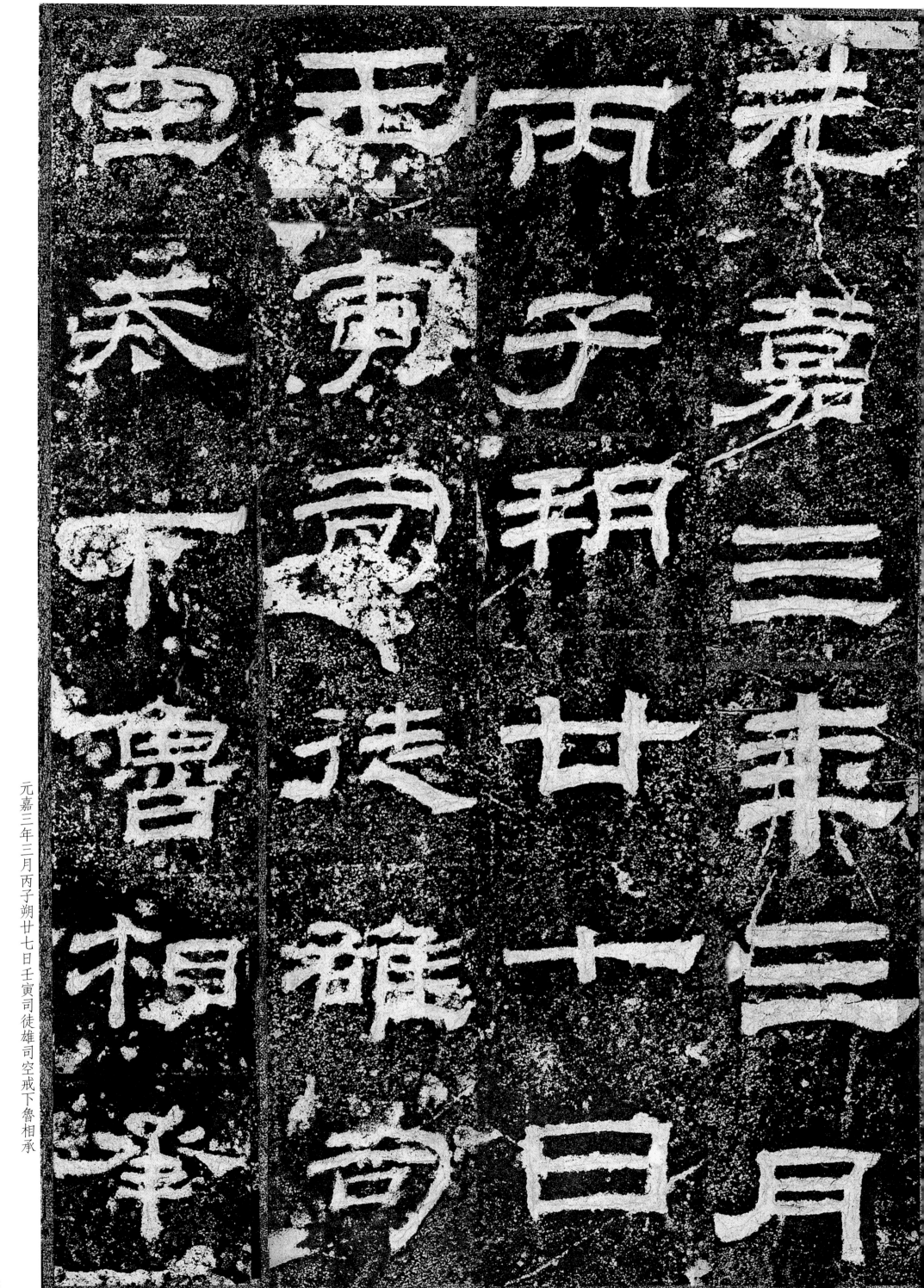

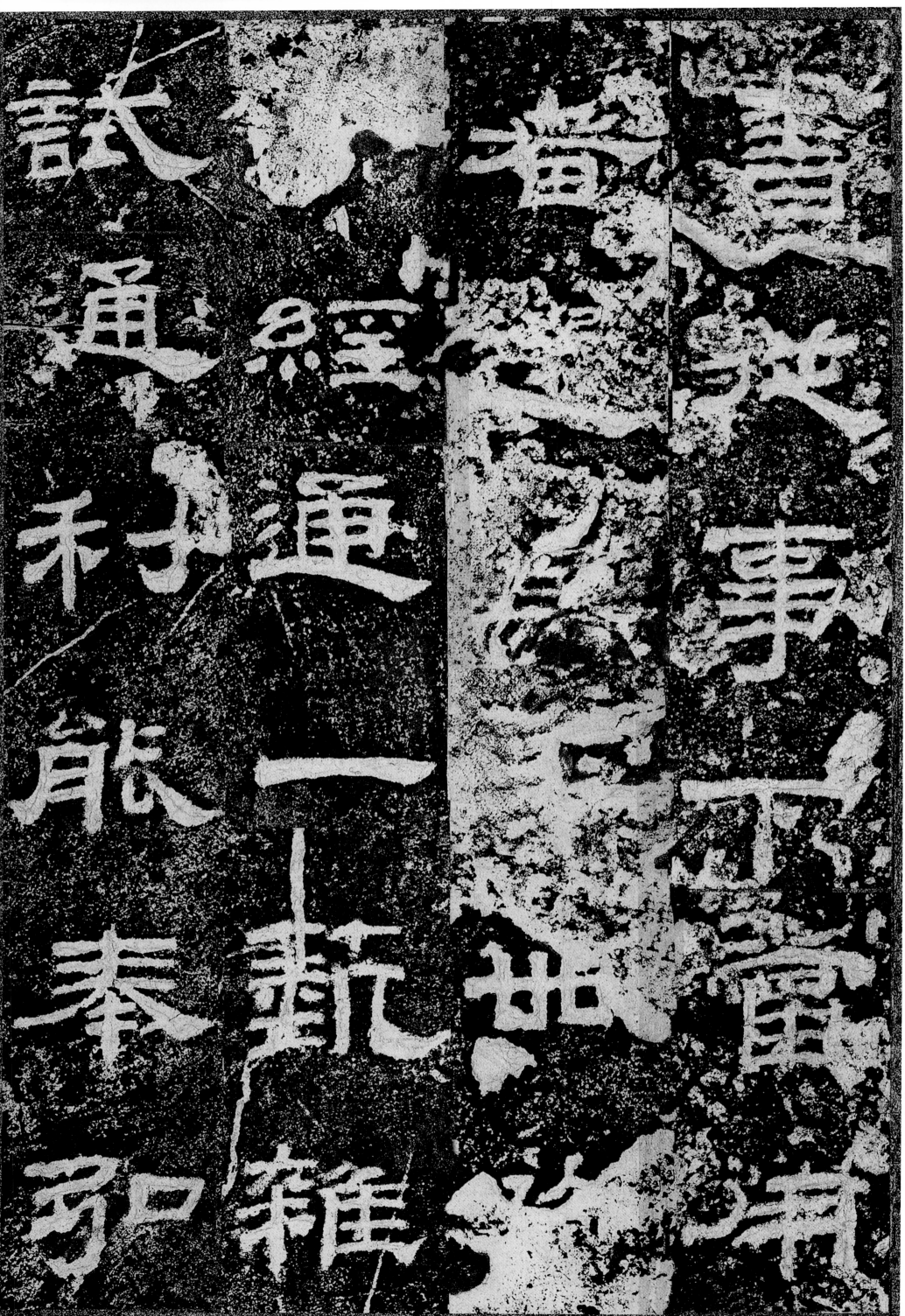

書從事下當用者□□□卅□□經通一埶雜試通利能奉弘

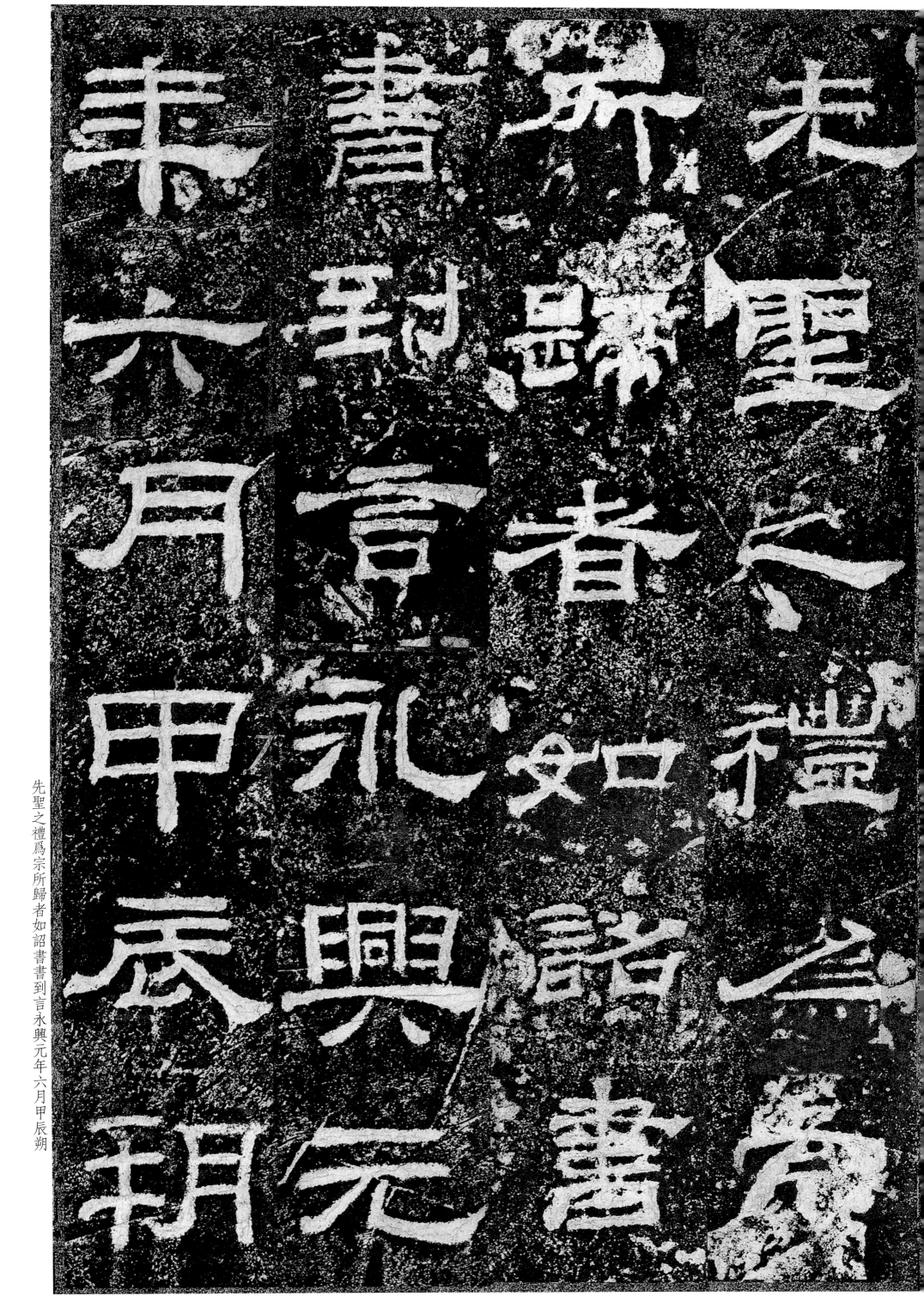

先聖之禮爲宗所歸者如詔書書到言永興元年六月甲辰朔

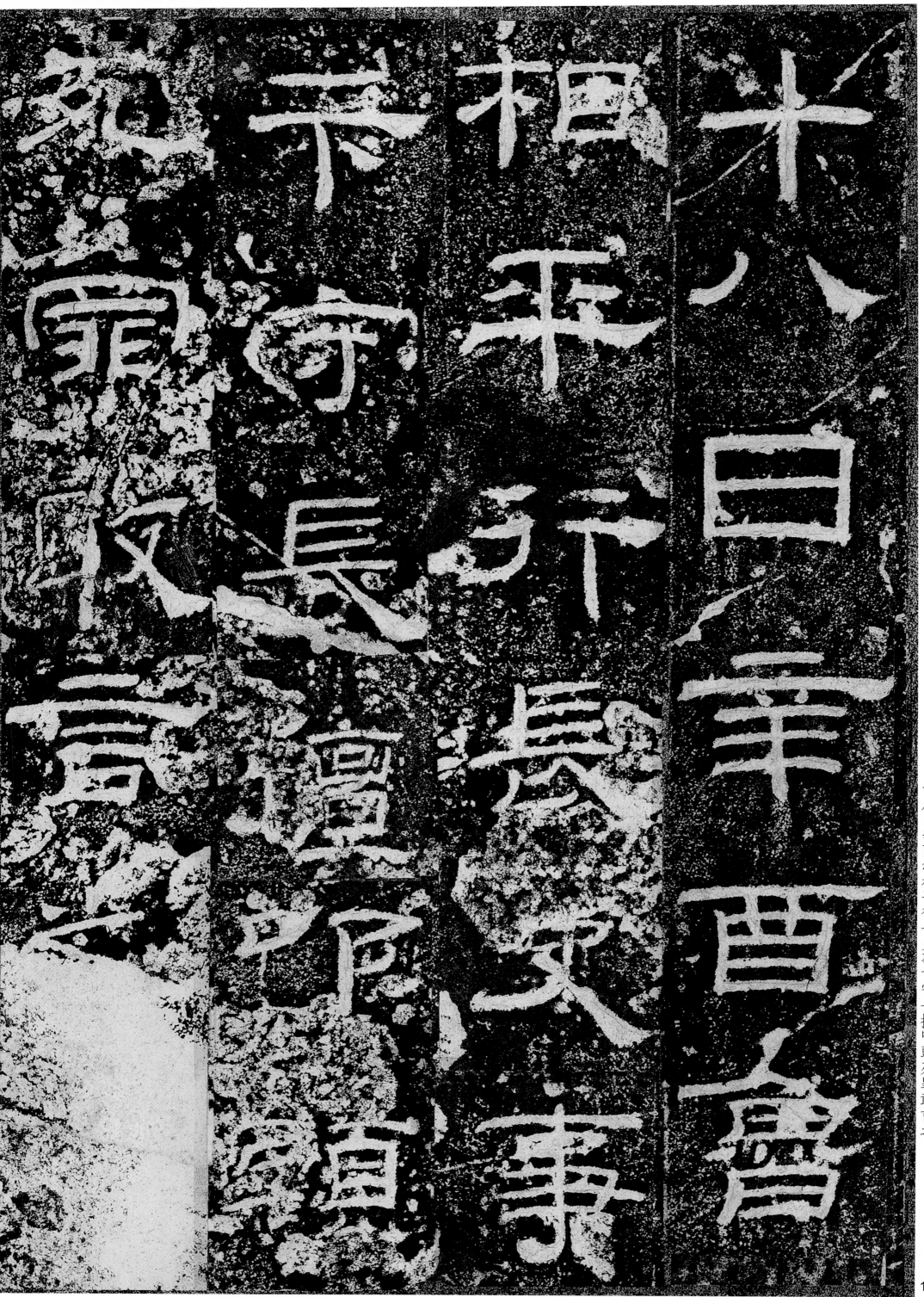

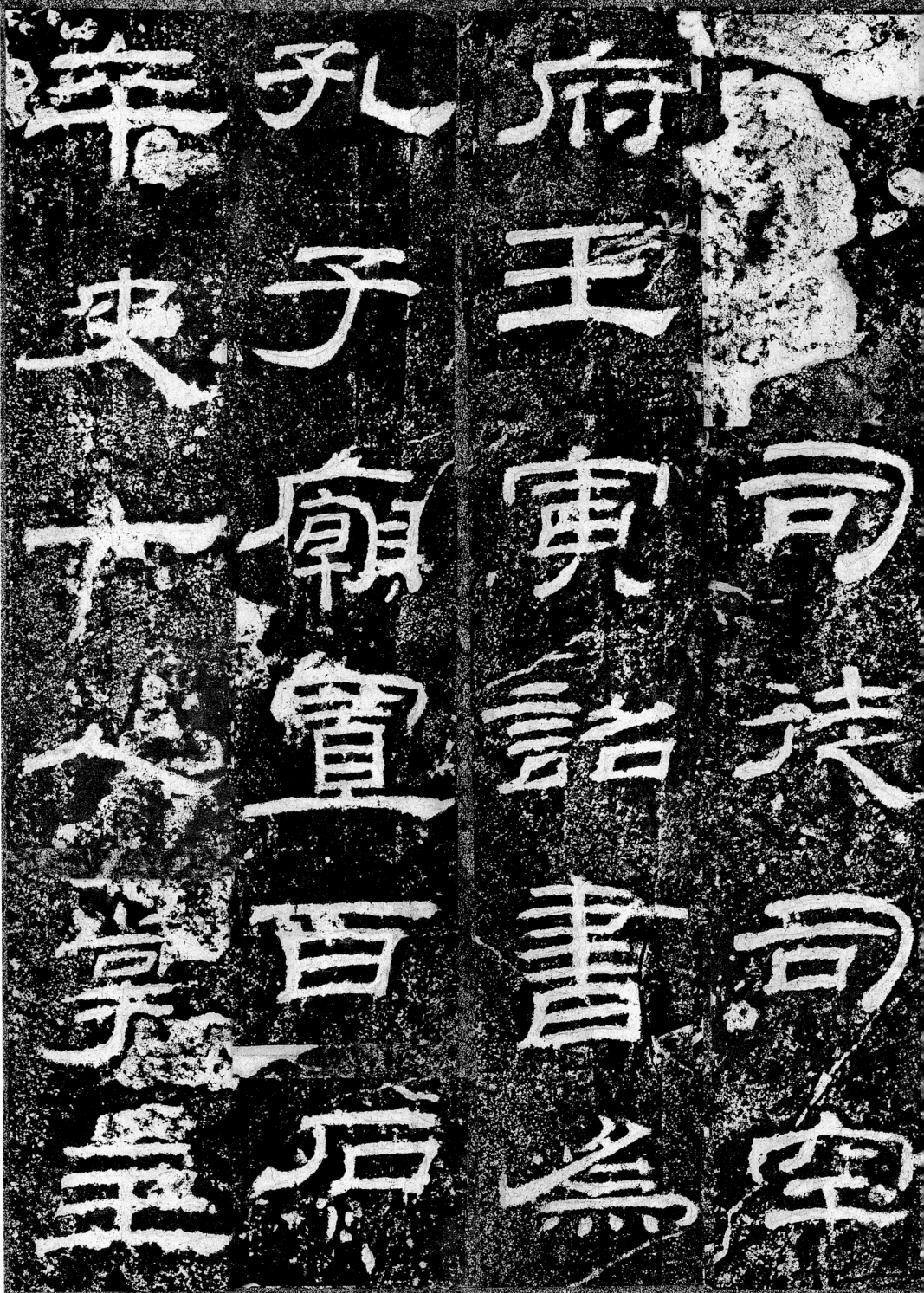

司徒司空府壬寅詔書爲孔子廟置百石卒史一人掌主

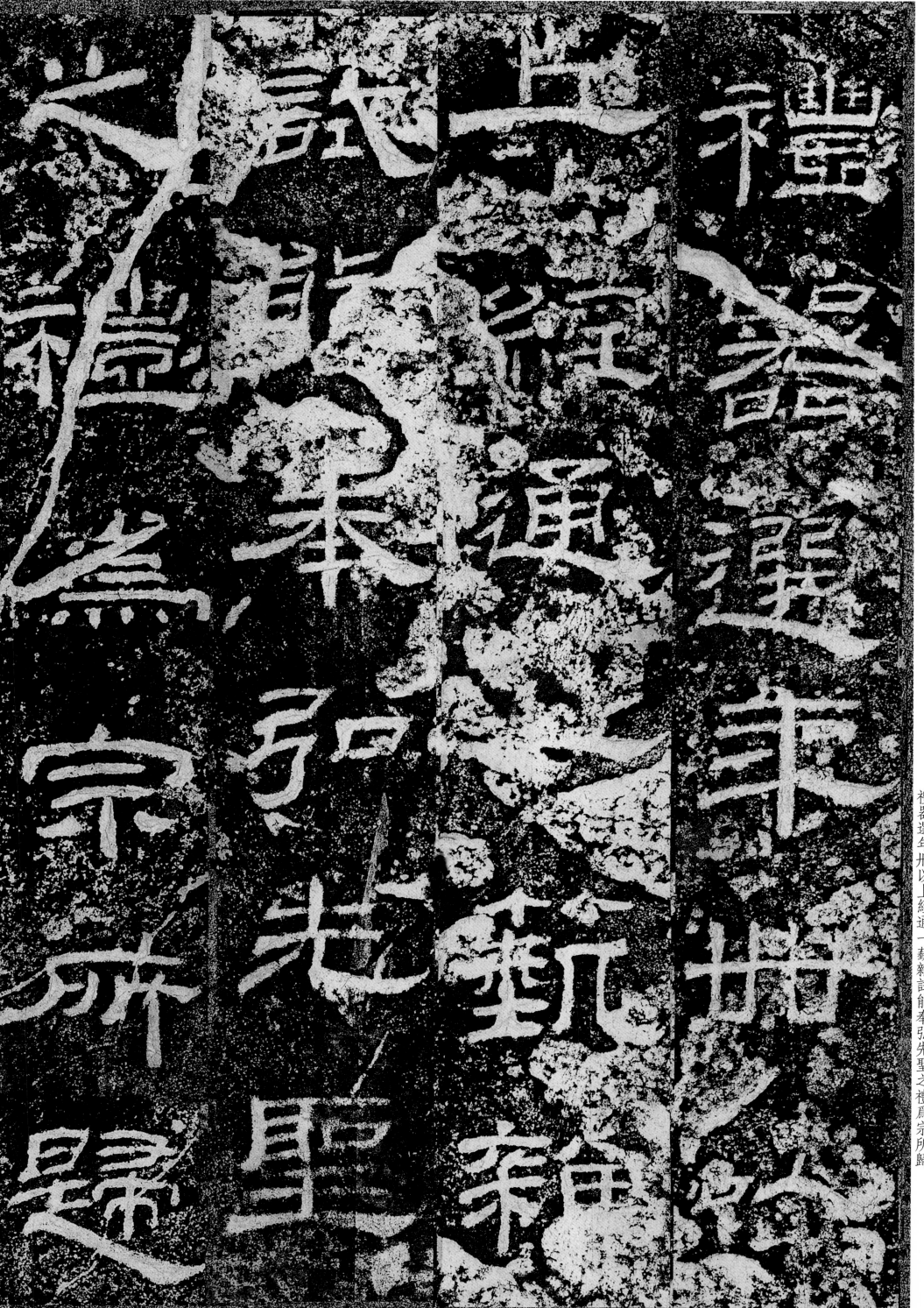

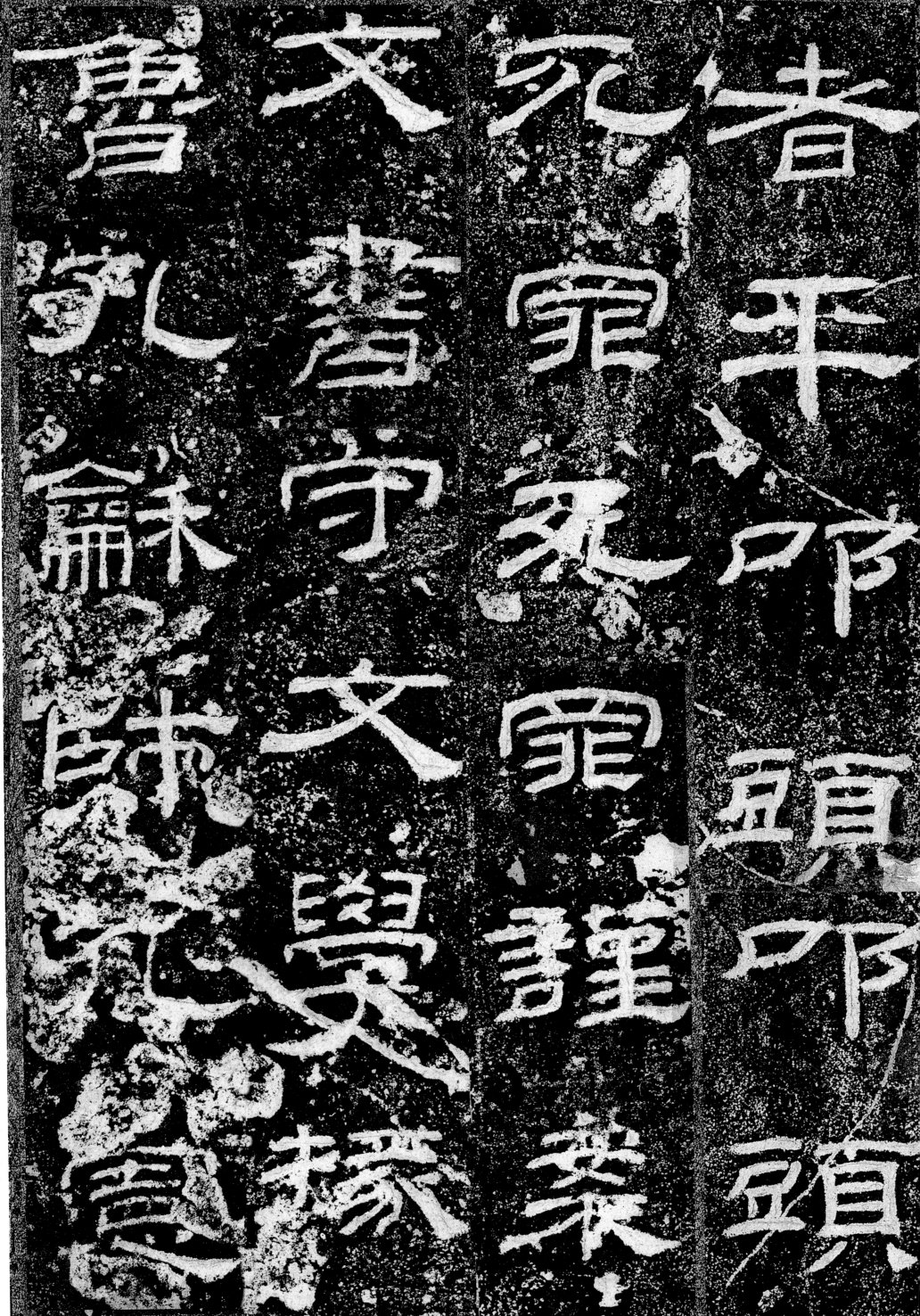

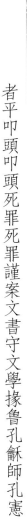

事 嚴 雜 戶
親 氏 試 覽
至 經 脩
孝 通 春
能 高 秋

戶曹史□覽等雜試緐脩春秋嚴氏經通高第事親至孝能奉

先聖之禮爲宗所歸除緤補名狀如牒平惶恐叩頭死罪死罪

聖

瑛

字

山

郷

平

讓

恭

恭

彌

軍

相

曰

魏

魏

上

司

空

府

大

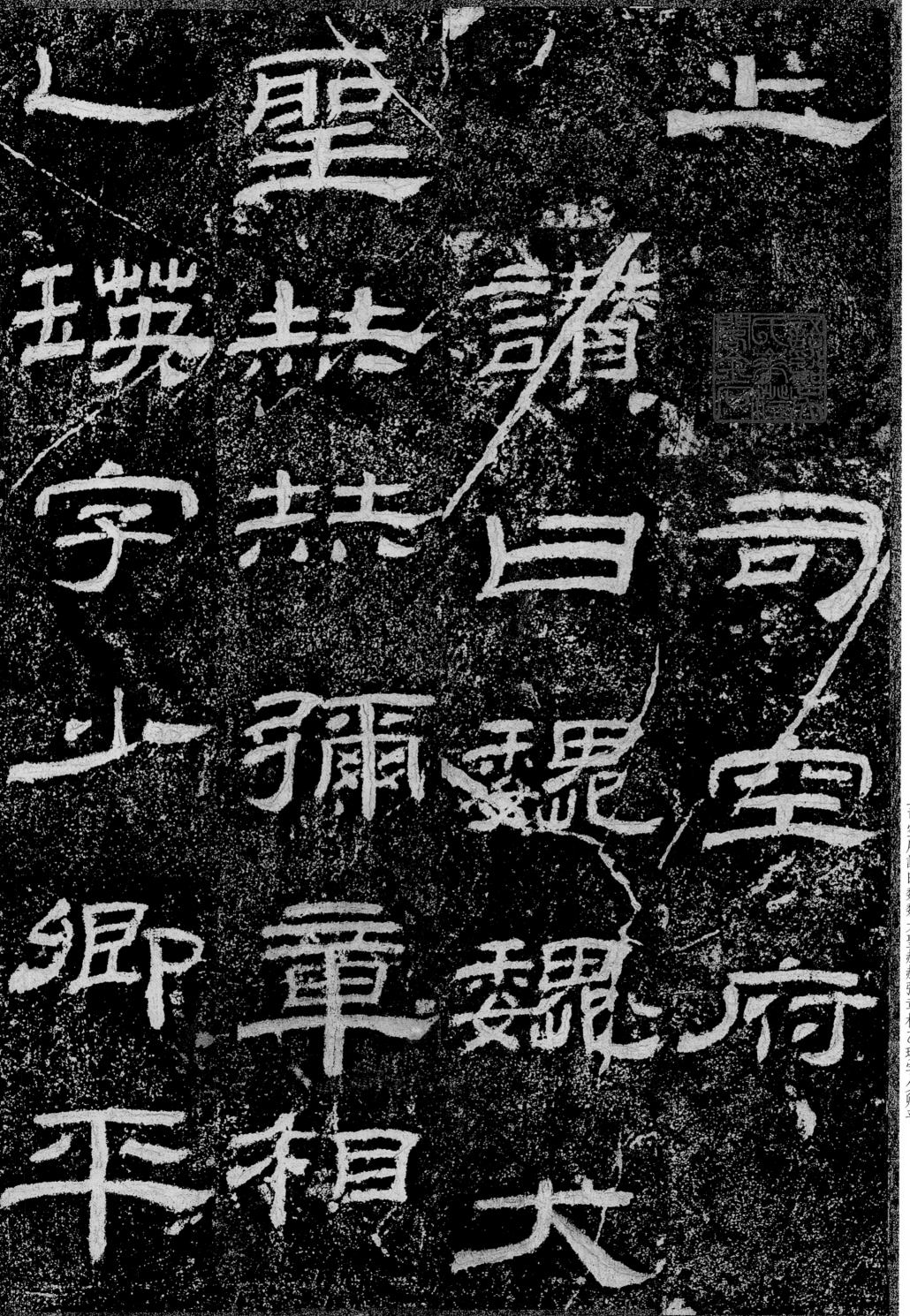

上司空府讚曰魏魏大聖赫赫彌章相乙瑛字少卿平

24

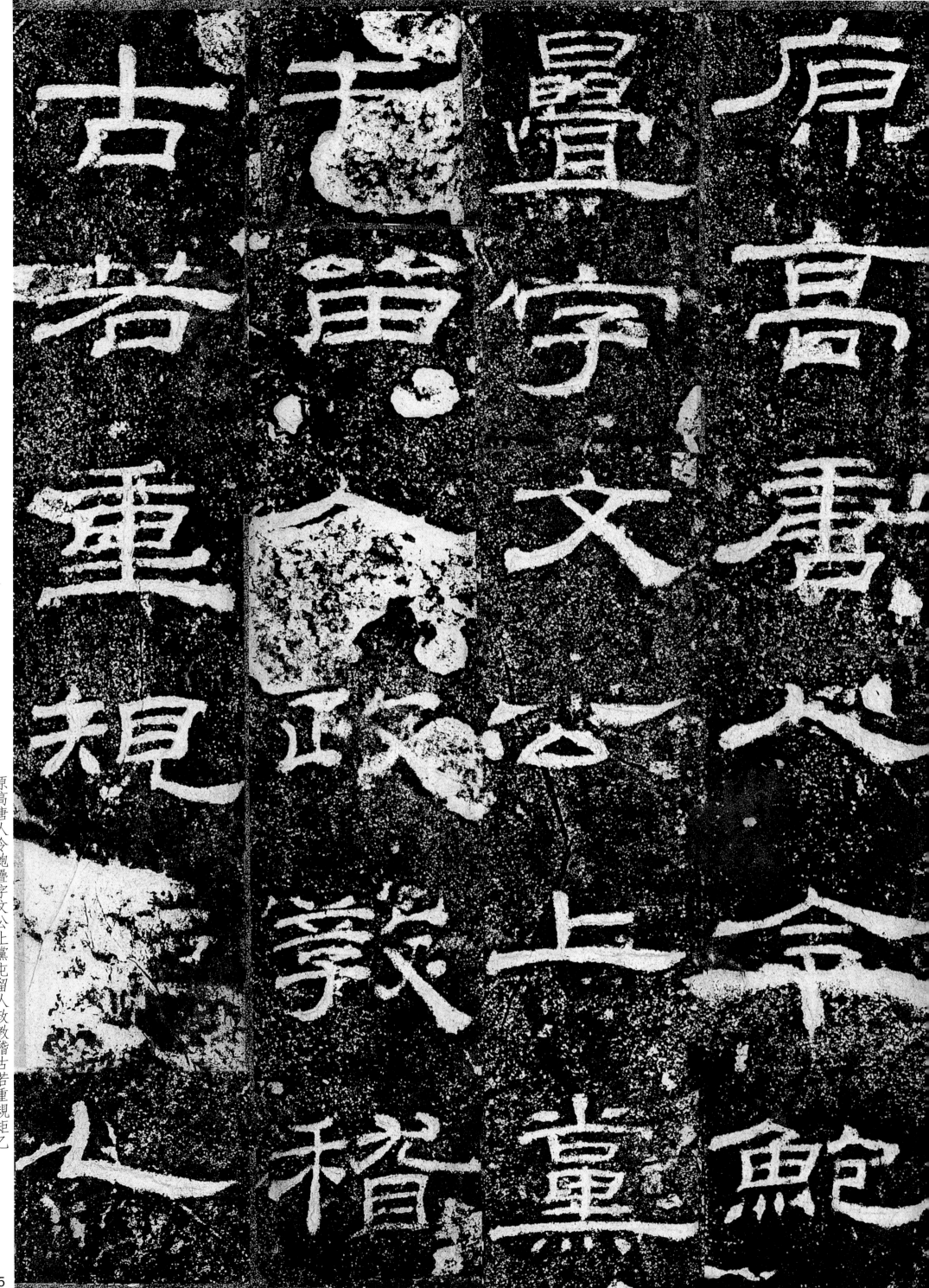

原高唐人令鮑疊字文公上黨屯留人政教稽古若重規矩乙

君察舉守宅除吏孔子十九世孫麟廉請置百石卒史一人鮑

石君
宰
史
守
廟
請
實
百

東
孔
子
十
九
廿

君寧
舉
守
宅
除

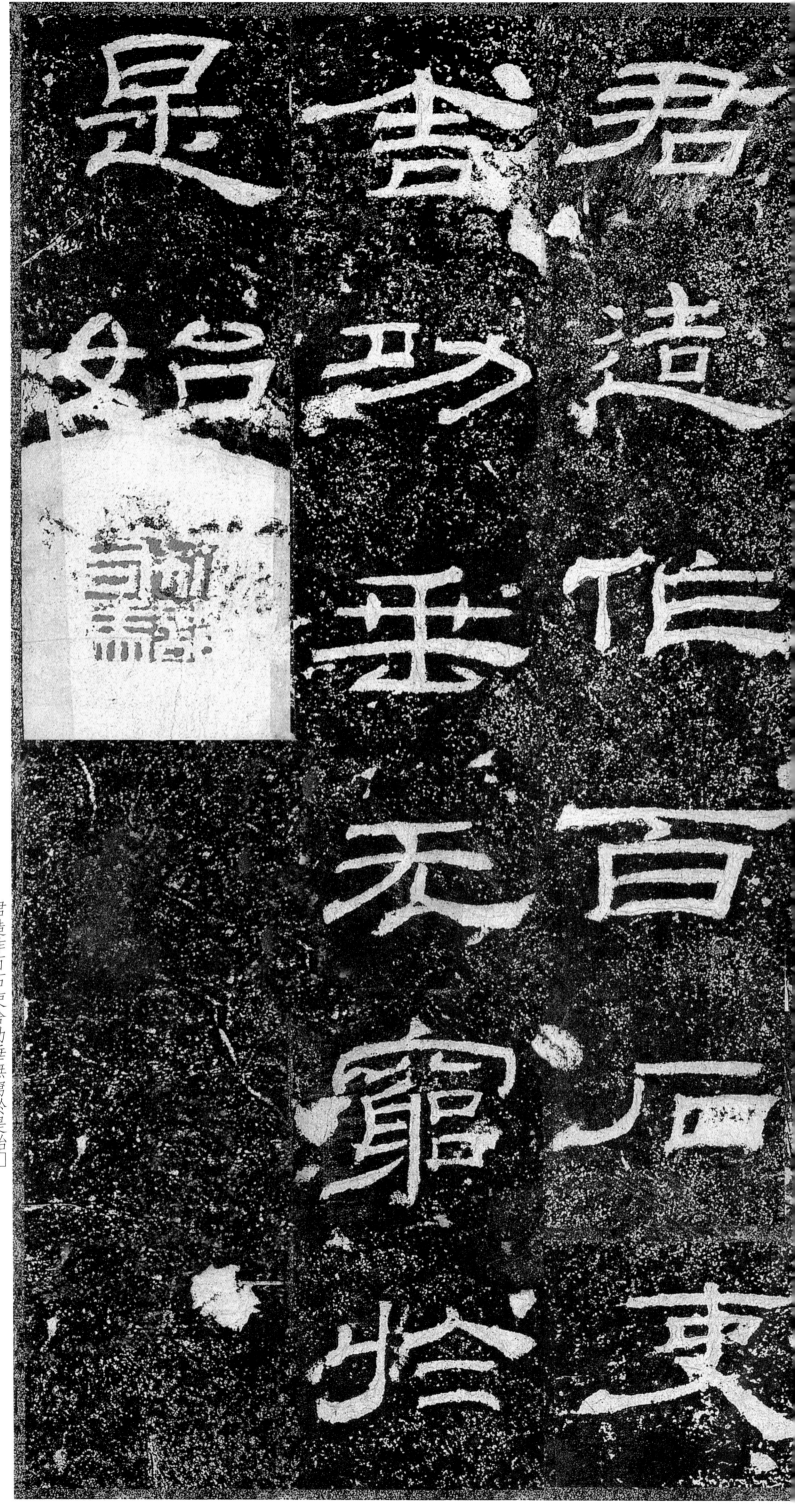

君造作百石吏舍功垂無窮於是始□